英國門薩官方唯一授權

MENSA
最強腦力開發智慧題庫

台灣門薩————審訂

收錄180道精選謎題！

BRAIN BUSTERS!

MENSA最強腦力開發智慧題庫
收錄180道精選謎題！
BRAIN BUSTERS!

編者	Mensa門薩學會　羅伯・艾倫（Robert Allen）等
審訂	台灣門薩
	孫為峰、陳雨彤、陳謙
	詹聖彥、鄭育承、蔡亦崴
譯者	陳謙
責任編輯	顏好安
內文構成	賴姵伶
封面設計	陳文德
行銷企畫	劉妍伶

發行人	王榮文
出版發行	遠流出版事業股份有限公司
地址	臺北市中山北路一段11號13樓
客服電話	02-2571-0297
傳真	02-2571-0197
郵撥	0189456-1
著作權顧問	蕭雄淋律師

2021年5月31日　初版一刷
定價　平裝新台幣280元（如有缺頁或破損，請寄回更換）
有著作權・侵害必究 Printed in Taiwan
ISBN　978-957-32-9050-6
遠流博識網　www.ylib.com
E-mail: ylib@ylib.com

國家圖書館出版品預行編目(CIP)資料

MENSA最強腦力開發智慧題庫
/Mensa門薩學會, 羅伯特.艾倫(Robert Allen)等編；屠建明譯. -- 初版. -- 臺北市：遠流出版事業股份有限公司, 2021.05
面；　公分
譯自：Brain busters! : over 240 fabulous and fun puzzles inside.
ISBN 978-957-32-9050-6(平裝)

1.益智遊戲
997　　　　110004354

英國門薩官方唯一授權

MENSA

最強腦力開發智慧題庫

台灣門薩————審訂

收錄180道精選謎題！

前言

你準備好腦力激盪了嗎？

歡迎來到這本最有趣的解謎書籍！
透過解開這些精彩謎題，就能立即增加你的大腦灰質。

本書中充滿各種難題、任務以及謎題，用以鍛鍊你的思維技巧和心智能力。要解決這些問題，你必須要能用邏輯思考；隨著題目愈來愈難，你還需要有耐心。但相信你一定可以做到！你只需要準備好你的大腦（有時再加上一支筆）就能開始訓練。

本書共分為三個難度等級：第一級適合初學者，第二級是稍有難度，第三級則是再更具難度的內容。所有謎題的解答都收錄在書後。

現在，認真準備動動腦，翻開下一頁開始腦力激盪吧！
祝你好運以及解謎愉快！

關於門薩

門薩學會是一個國際性的高智商組織，會員均以必須具備高智商做為入會條件。我們在全球40多個國家，總計已經有超過10萬人以上的會員。門薩學會的成立宗旨如下：

＊為了追求人類的福祉，發掘並培育人類的智力。
＊鼓勵進行關於智力本質、特質與運用的研究。
＊為門薩會員在智力與社交面向提供具啟發性的環境。

只要是智商分數在當地人口前2％的人，都可以成為門薩學會的會員。你是我們一直在尋找的那2％的人嗎？成為門薩學會的會員可以享有以下的福利：

＊全國性與全球性的網路和社交活動。
＊特殊興趣社群——提供會員許多機會追求個人的嗜好與興趣，從藝術到動物學都有機會在這邊討論。
＊不定期發行的會員限定電子雜誌。
＊參與當地的各種聚會活動，主題廣泛，囊括遊戲到美食。
＊參與全國性與全球性的定期聚會與會議。
＊參與提升智力的演講與研討會。

歡迎從以下管道追蹤門薩在台灣的最新消息：
官網　https://www.mensa.tw/
FB粉絲專頁 https://www.facebook.com/MensaTaiwan

LEVEL 1
入門篇第一級

第 **1** 題

你知道34後面該接哪個數字嗎？

第 **2** 題

移動一根火柴，讓這個算式變成正確的吧！（提示： IV＝4，VI＝6，II＝2）

第 **3** 題

哪個圖案才是大圖缺少的部分呢？

第 4 題

由左下的數字1移動到右上的數字1,只能往上和
往右移動,不能對角線移動,將經過的9個數字
加起來,最多可以到多少分?

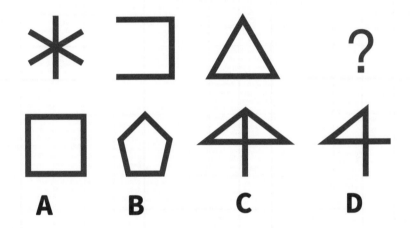

第**5**題

問號應該是哪個圖形呢？

第 6 題

從1開始，將奇數點連在一起，會出現
什麼樣的圖案呢？

6
17 • 1
3
5
15
11
8
13
2
7
9

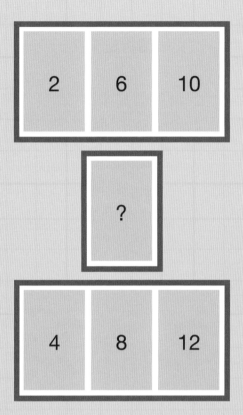

| 2 | 6 | 10 |

| ? |

| 4 | 8 | 12 |

第7題

在中間的方塊中填入一個大於1的數字，其
他方塊內的數字都可以被這個數字整除。

第 8 題

下面的哪一個方塊不能用最上面這個平面
圖折出來？

O	Q	L	H	R
I	J	F	E	Q
F	G	F	C	?

第 9 題

請依照此圖中字母排列的方式，找出問號是哪個字母。（提示：想想每個字母在26個英文字母中的順序。）

第 10 題

這個圓圈內的數字都有某種關連，
問號應該是哪個數字呢？

第 11 題

圖中所有區塊都按一定規則以數字標示，最裡面的問
號應該是什麼數字呢？

第 12 題

圓圈中每個切片的數字,加起來的總和都相同,問號應該是哪個數字呢?

第13題

球上的數字有某個共通點，只有
一顆球除外，請問是哪顆球呢？

第14題

從圖中數字與英文字母之間的關係，找出問號代表的是哪個數字。（提示：想想每個字母在26個英文字母中的順序。）

第 15 題

將上面的圖形複製重組後，可以組成
哪個數字呢？

第 16 題

觀察下圖中數字排列的規則，找出問號
應該是哪個數字。

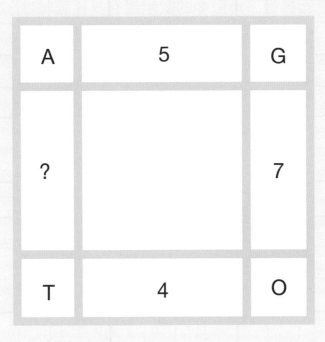

第17題

圖中每個的數字與前後的英文字母都有關聯，問號應該是哪個數字呢？（提示：把圖中的英文字母想成是繞著一個圓圈排列。）

第 18 題

下面幾個三角形中的數字都有某種關聯性，
問號應該是哪個數字呢？

第19題

從這個圖形最上面的數字開始，依順時鐘方向計算，但數字之間的數學運算（＋、－、×、÷）符號被刪除了，請找出被刪掉的運算符號，讓計算的結果等於中間的數字。

第 20 題

下圖中每個實心圓形代表「1」，若從左下
角的「3」移動到右上的「3」，把中間經
過的5個數字與實心圓形加起來，最大的數
字會是多少？

A	B	C	D
1	1	1	3
1	2	1	4
2	2	3	7
3	1	2	?

A B C D

第21題

D行的數字跟同一排A、B、C上的數字
有關聯，問號應該是哪個數字呢？

第 22 題

前三支手錶上顯示的時間有某種規則，
第四支手錶應該是幾點幾分幾秒？

A

B

第 **23** 題

從犀牛身上的位置A，經過犀牛的身體到位
置B，把這中間經過的數字加起來，最小的
數字會是多少？

第 24 題

問號應該是哪個數字呢？

3	6
24	12

2	4
16	8

1	2
8	4

5	10
40	?

第 25 題

下面哪個圖形和其他圖形不是同類？

A

B

C

D

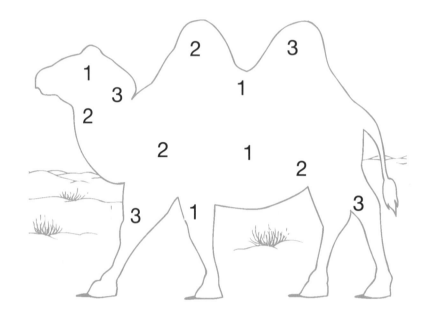

第 26 題

如果要用線條將這隻駱駝分割成幾個區
塊,且每個區塊都必須有1、2、3這三個
數字,最少需要多少條線呢?

第 27 題

下圖的每一個符號分別代表某個數字，每行或
列的符號相加，等於旁邊的數字。問號應該是
哪個數字呢？

8

20

4

?

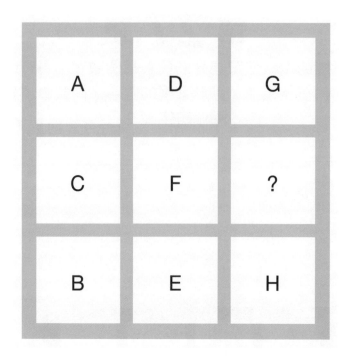

第 28 題

問號應該是I、K、N三個字母中
的哪一個呢？

第 29 題

在維納斯星球上，共有
1V、2V、5V、10V、20V、50V等6種幣值
的錢幣。一個維納斯人在銀行存有總金額為
85V的3種錢幣，且數量相同，請問他有的是
哪3種錢幣？數量是多少？

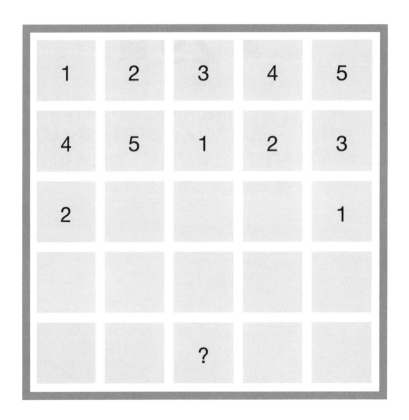

第30題

將1～5的數字填入下面的方格中，每一行、每一
列與對角線上都不可有數字重複，問號應該是哪
個數字呢？

第 31 題

問號要換成哪個符號,才能讓最下面的天
平維持平衡呢?

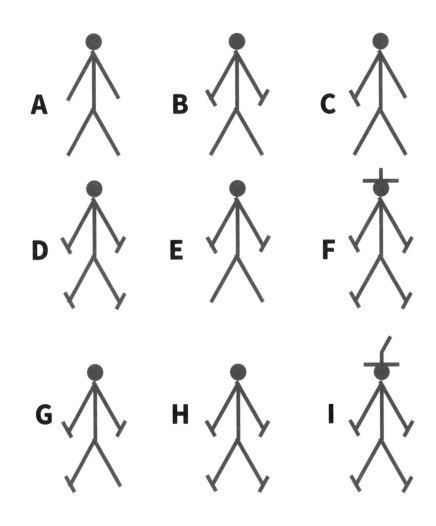

第32題

按照A～F六個火柴人的排列規則，G、H、I
這三個火柴人中，哪一個才是接在F之後？

第 33 題

這三個圓形中的數字是依照著某個規則產生，
問號應該是哪個數字呢？

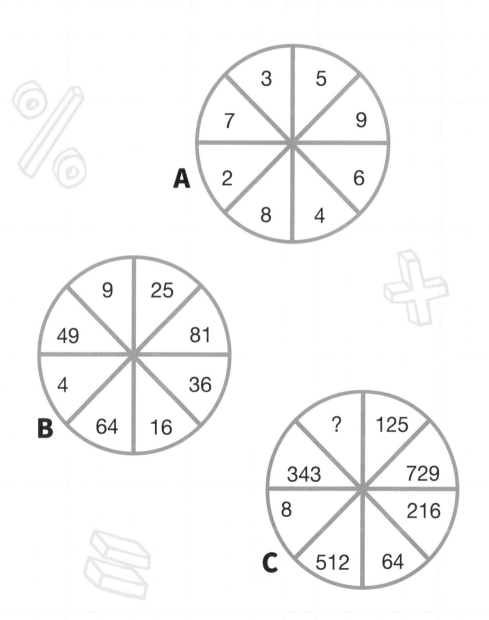

第 34 題

依照箭頭的方向移動，找出最長的路徑，請問這
個路徑會經過幾個方格？

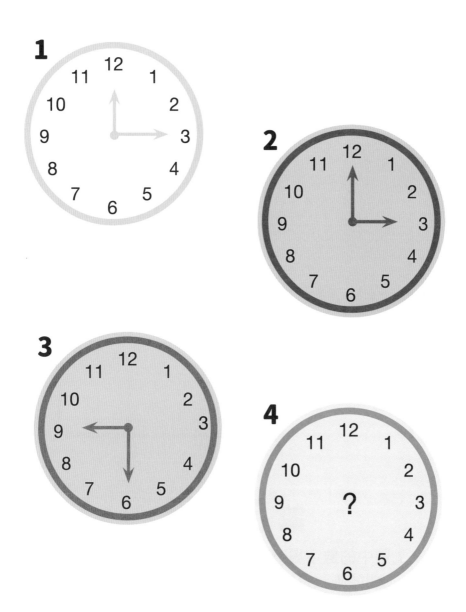

第 35 題

這些時鐘的指針都是按照某個規則移動，第4個
時鐘的長針和短針應該分別指向哪個數字？

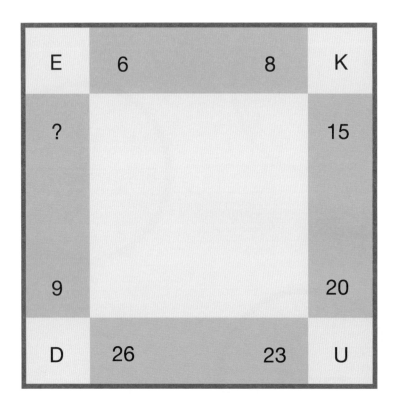

E	6	8	K
?			15
9			20
D	26	23	U

第 36 題

上圖中的數字與英文字母都是按照某種規則產生，問號應該是哪個數字？（提示：想想每個字母在26個英文字母中的順序。）

第 37 題

下面方格中有一個區塊消失了，從方格中其他符號排列的規則，找出這個區塊上的符號是哪些。

```
+ + − − − ÷ ÷ × × × + + − − − ÷
× + + − − − ÷ ÷ × × × + + − − ÷
× + − − − ÷ ÷ × × × + + − − − ×
× + ÷ ÷ × × × + + − − − ÷ ÷ − ÷ ×
÷ × − + − − ÷ ÷ × × × ÷ ÷ − ÷ ×
÷ × − + × + + − − ÷ + × − × +
− × − × × × + + − − ÷ + × × × +
− ÷ + × × + − − − × − × × × −
− ÷ + × ÷       − ÷ × − + × + −
+ − × ÷ ÷     × ÷ × − + + + −
+ − × ÷ −     − + + ÷ − + − ÷
× − × − − − + + × × × ÷ − − ÷
× + ÷ − − + + × × × ÷ − − − ×
× + ÷ − − − + + × × × ÷ − − ÷ ×
÷ × × × ÷ ÷ − − + × × × ÷ ×
÷ − − − + + × × × ÷ ÷ − − − + +
```

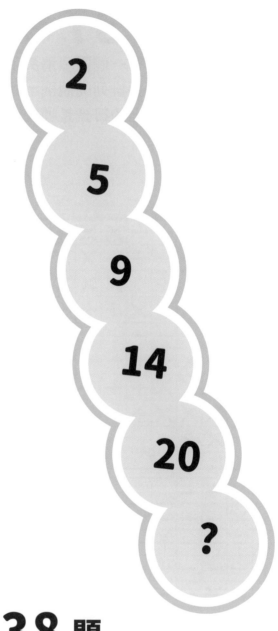

第 38 題

這個數列中的數字是依照某個規則產生，問號應該是哪個數字呢？

第 39 題

將四個問號分別換成「＋」或「一」，
使兩個圓圈運算結果相同。

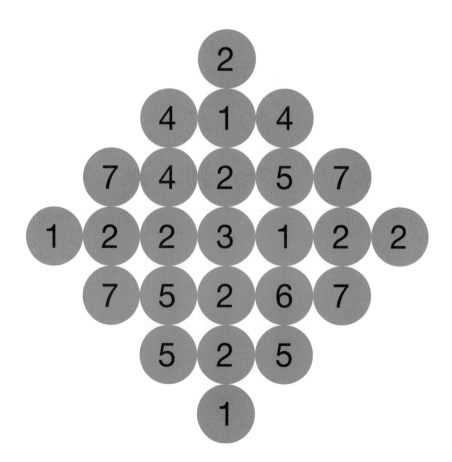

第 40 題

從最中間那個圓圈的數字「3」開始移動，只能經過
有相連的圓圈。將經過的3個數字與起點的「3」加起
來，請問有多少條路徑加起來等於8？

下面的方塊中，有哪兩個面上的羅馬
數字是相同的？

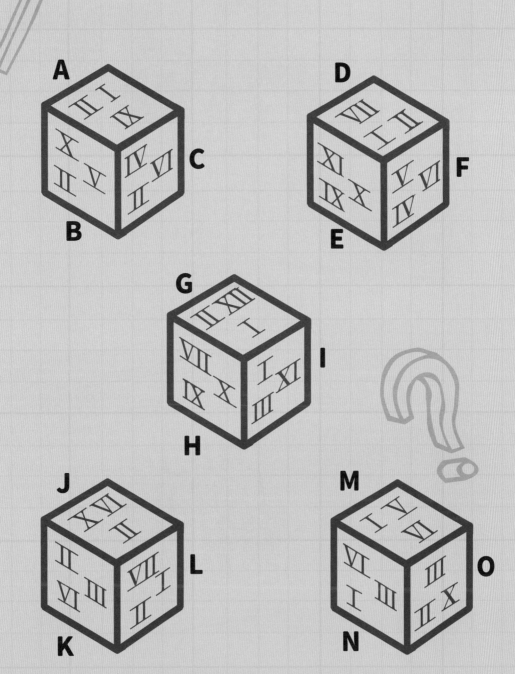

第 42 題

在下面這個圖中可以找到多少個正方形？

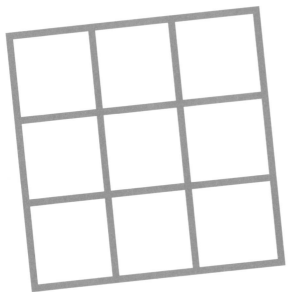

第 43 題

要再按哪三個按鍵，才能使計算機的數字變成32？

第 44 題

用三條線將下面的方塊分割成幾個區域，讓每個區域的數字加起來的總和都相同，請問要如何分割？

2	5	5	9
8	9	2	5
5	8	9	2
9	2	8	8

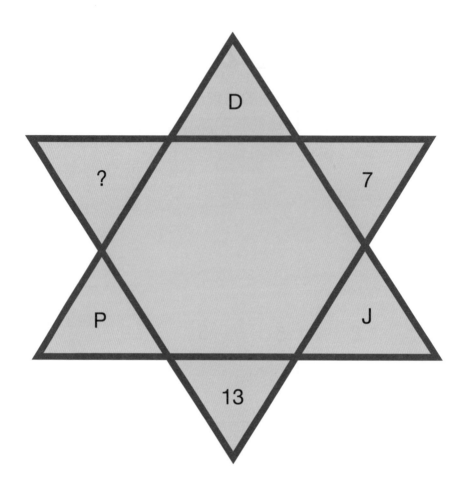

第 45 題

問號應該是哪個數字呢？

第 46 題

若第一個天平兩端重量是相同的，要在
第二個天平加上多少個「A」，才能使
它維持平衡？

AAA B

? ABB

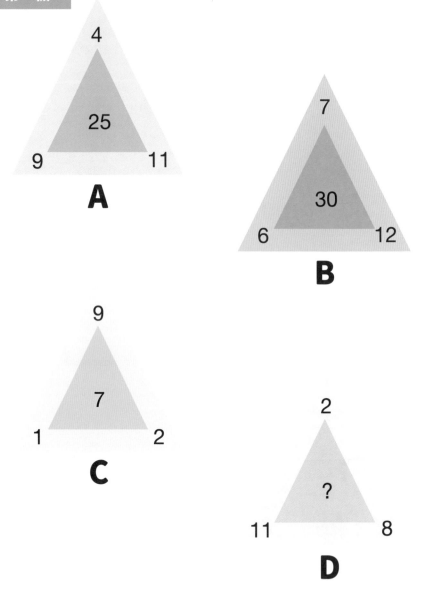

第47題

上面這幾個三角形中間的數字，是將三角形
邊角的數字經過某種計算方式後得出的，問
號應該是哪個數字呢？

第 48 題

下面方格中的每種符號都代表一個數字，每行或每列所有數字相加起來等於該行或列旁邊的數字。問號應該是哪個數字呢？

第49題

A圖對應於B圖，等於C圖對應於
D、E、F、G當中的哪一個？

第50題

請問在10之後的問號是哪個數字？

2

10

6

?

第51題

這是一系列有規律的數字，問號應該
是哪個數字呢？

1 1 2 3 5 ? 13

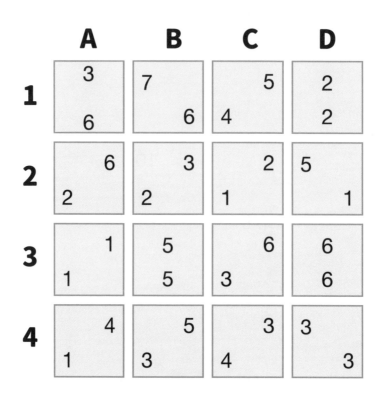

	A	**B**	**C**	**D**
1	3 6	7 6	5 4	2 2
2	6 2	3 2	2 1	5 1
3	1 1	5 5	6 3	6 6
4	4 1	5 3	3 4	3 3

第 52 題

上面哪幾個方格有相同的數字？

第 53 題

問號應該是哪個英文字母呢？

第 54 題

在方格中填入數字，讓每一行跟每一列的數字加起
來等於5，而且對角線上的數字加起來也等於5。問
號應該是哪個數字呢？

第 55 題

將下方圖形複印、剪下並重新組合後，會得到哪個數字呢？

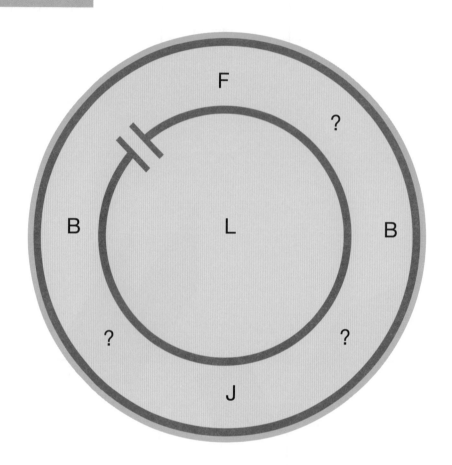

第 **56** 題

上圖中的問號應該分別換成「＋」還是「－」，
才能讓算式正確？（提示：想想每個字母在26個
英文字母中的順序。）

第57題

以下方格內的數字都是依照某個規則產生，
問號應該是哪個數字呢？

7　　　14

35

28　　　21

4　　　8

20

16　　　12

6　　　12

30

24　　　18

3　　　6

?

12　　　9

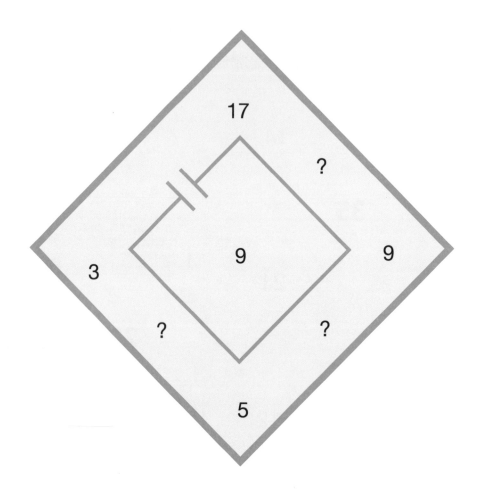

第 58 題

從菱形最上端的數字開始,依順時鐘方向計算,問
號該分別換成哪個運算符號(+、-、×、÷),
算出來的結果才會等於中間的數字?

第 **59** 題

下方的圖形中，有哪個和其他圖形不是同類？

第60題

上面方格內的數字都有某種的關聯性，
問號應該是哪個數字呢？

第61題

下方的圖形中，有哪個和其他圖形
不是同類？

A

B

C

D

LEVEL 2
入門篇第二級

第 1 題

由左下的數字「3」移動到右上的數字「3」，只能往
上及往右移動，要經過9個數字。如果把它們全部加起
來，最小會是多少呢？

第 2 題

圓形中每個區塊的數字都依照某個規則產生，
問號應該是哪個數字呢？

第 **3** 題

下一頁每個方格中的符號，從左上開始，都是
按照某種規則排列。請找出排列的規則，找出
Ａ、Ｂ、Ｃ、Ｄ哪一個是圖形缺少的部分。

A

B

C

D

+	−	x	÷	+	−	x	÷	+	−	x	÷	+	−	x	÷
÷	x	−	+	÷	x	−	+	÷	x	−	+	÷	x	−	+
+	−	x	÷	+	−	x	÷	+	−	x	÷	+	−	x	÷
÷	x	−	+	÷	x	−	+	÷	x	−	+	÷	x	−	+
+	−	x	÷	+	−	x	÷	+	−	x	÷	+	−	x	÷
÷	x	−	+				+	÷	x	−	+	÷	x	−	+
+	−	x	÷				÷	+	−	x	÷	+	−	x	÷
÷	x	−	+				+	÷	x	−	+	÷	x	−	+
+	−	x	÷	+	−	x	÷	+	−	x	÷	+	−	x	÷
÷	x	−	+	÷	x	−	+	÷	x	−	+	÷	x	−	+
+	−	x	÷	+	−	x	÷	+	−	x	÷	+	−	x	÷
÷	x	−	+	÷	x	−	+	÷	x	−	+	÷	x	−	+
+	−	x	÷	+	−	x	÷	+	−	x	÷	+	−	x	÷
÷	x	−	+	÷	x	−	+	÷	x	−	+	÷	x	−	+
+	−	x	÷	+	−	x	÷	+	−	x	÷	+	−	x	÷
÷	x	−	+	÷	x	−	+	÷	x	−	+	÷	x	−	+

第 **4** 題

從任一個角落的數字開始沿著線往中央前進，將經過的前4個數字與起點的數字加起來，最大會是多少呢？

第5題

在方塊中填入一個大於1的數字，其他方塊
內的數字都可以被這個數字整除，問號應該
是哪個數字呢？

第 6 題

假如做一個蘋果蛋糕需要2顆蘋果,而4顆
蘋果重1公斤,那5公斤蘋果可以做出幾個
蘋果蛋糕呢?

第 7 題

上方圖中的數字是依照某個規則標示，
問號應該是哪個數字呢？

第 8 題

將下面的圖形重新排列，會得到什麼
數字呢？

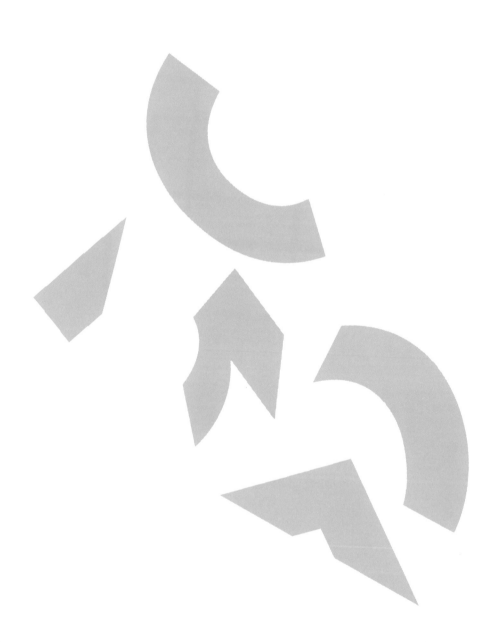

F	4E	1S	6S	2W	6S
5S	1N	1E	2E	4W	2S
4E	1W	3E	2N	4S	2W
2E	1W	1S	2S	3W	2S
1E	3N	2N	2E	1N	1W
1N	3N	2E	1N	5N	5W
6N	1N	1N	1W	5N	4W

第 9 題

這裡有個特別的保險箱,每個按鍵都需要按一次,按鍵上的英文字母與數字是用來提示下一個按鍵位置:英文字母代表下一個按鍵位置的方向,N是往北、S是往南、E是往東、W是往西;數字代表往此方向移動幾格就是下一個按鍵。例如「1N」這個鍵代表下一個按鍵是往北一格,「1W」代表下一個按鍵是往西一格。在所有的按鍵中「F」代表最後一個按鍵,請問要從哪個按鍵開始,才能走到「F」? 提示:此按鍵在中間那一列。

第 **10** 題

每個方塊角落的數字都是依照某種規則排
列,問號應該是哪個數字呢?

第 **11** 題

如果將26個英文字母按順序繞
成一圈排列，請問從F往回數第
9個字母是X、W、T當中的哪
一個呢？

第 **12** 題

一個小孩以每小時12英里速度騎
著腳踏車，他要花幾分鐘才能抵
達離家9英里遠的村莊呢？

第 13 題

這塊蛋糕中每個區塊數字加起來都相同,且內圈及外圈的總和分別都是32,請問缺少的是哪些數字呢?

1V **2V** 10V **5V**

20V **50V**

第 **14** 題

在維納斯星球上，共有
1V、2V、5V、10V、20V、50V等6種幣值的錢
幣。一個維納斯人在銀行存有總金額為306V的
4種錢幣，且數量相同，請問他有的是哪4種錢
幣？數量是多少？

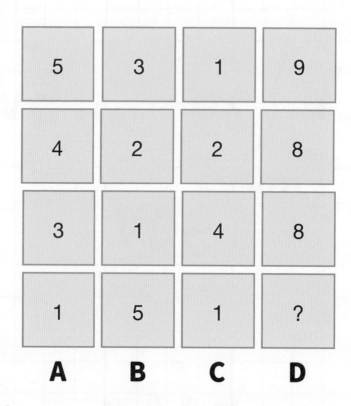

A	B	C	D
5	3	1	9
4	2	2	8
3	1	4	8
1	5	1	?

第15題

D行的數字跟同一排A、B、C行的數字有關聯，問號應該是哪個數字呢？

第 16 題

你可能在本書其他地方看過這一題，但此處數字的關係不一樣，問號應該是哪個數字呢？

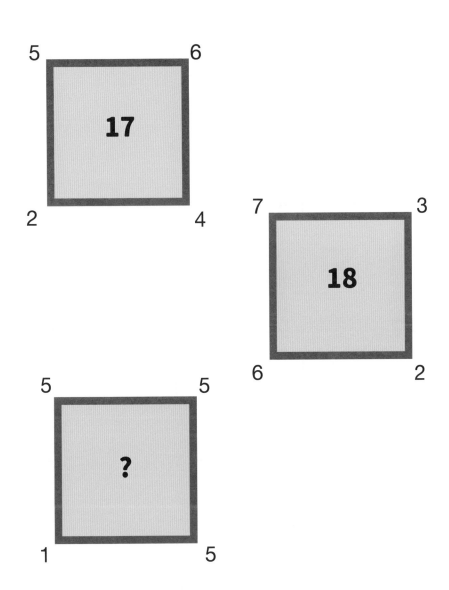

第 **17** 題

仔細看圖中每一排的數字，它們之間有某
種規則存在，問號應該是哪個數字呢？

第**18**題

以上方塊中，哪個方塊和其他方塊
不是同類呢？

第 19 題

從位置A，經過馬的身體到位置B，把經過
的所有數字加起來，最小會是多少呢？

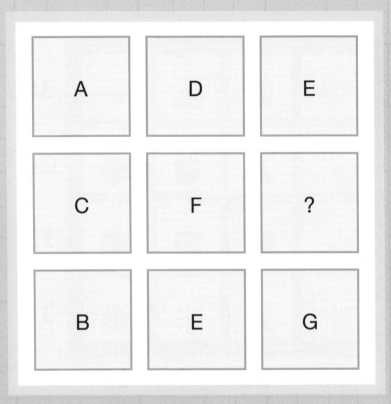

A	D	E
C	F	?
B	E	G

第 **20** 題

以上方格中的字母是依某個規則排列，
問號應該是K、G、I當中的哪一個呢？

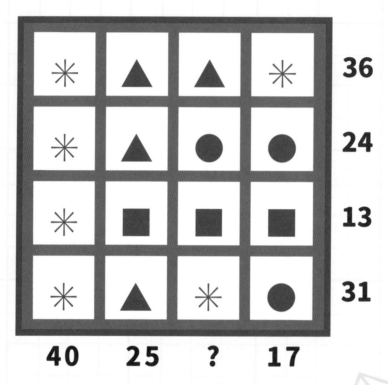

第**21**題

上圖的每一個符號分別代表某個數字，每行或列的符號相加，等於旁邊的數字。問號應該是哪個數字呢？

第 22 題

第4個時鐘的長針和短針應該分別指向
哪個數字呢？

1

2

3

4

第 **23** 題

在下一頁方格中，字母是從左上的A開始，以Z字形
的路徑依照A、B、C、A、A、B、B、C、C、A、
A、A、B、B、B、C、C、C的順序填入，直到最
右下的方格。依照以上提示，找出A、B、 C哪一個
是下頁圖形缺少的部分。

A

B

C

```
A C A A A C A C A A B B B B C A
B A C A B A C B C C A C B C C A
B C B A B C C C A A C B C C A C
B B C B B A C A C A A A B B B A
B C C B A B B B A A B B B A A A
C C B B B         A C A B C B C A
A A B B C         A A C C B C A B
A C A C C         C C C C B B A B
C A A C B B B B C B C B B A B A
A A B C B B A A B A A B A C A B
A B C A C C B B A A C C C A B B
B C A C C C A A C C C C B B C
A C A C A A B B C B A C C A C C
B A B A A B A A B B B C A A B C
A B B C B C B A C B C C A B C C
B B C C C C A A A A B A B A B A
```

第 **24** 題

請從下圖左下角的「4」移動到右上的「3」，
每個實心圓形代表「-1」，就是每遇到一個實
心圓形就要減去1，將經過的5個數字和實心圓
形加起來，最高可得幾分呢？

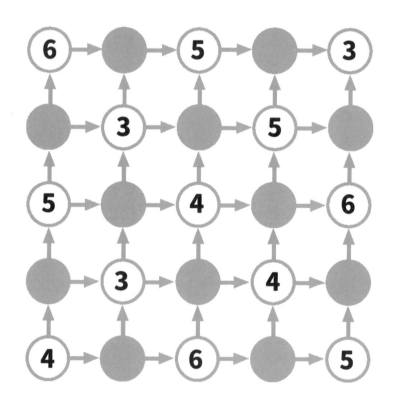

第25題

下面第一和二個天平是平衡的，若1個C等於
4個A，要在第三個天平加上多少個「A」，
才能使它維持平衡？

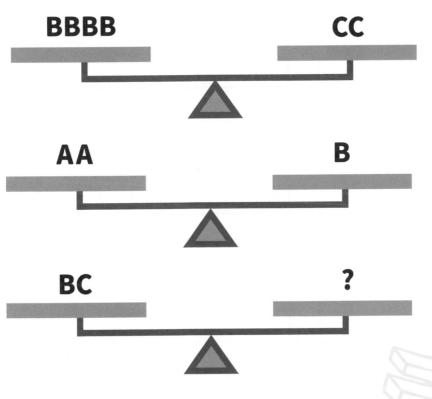

第 **26** 題

如果要用直線將犀牛分割成數個區域，且每個區域中必須有1、2、3、4、5這5個數字，最少需要幾條線呢？

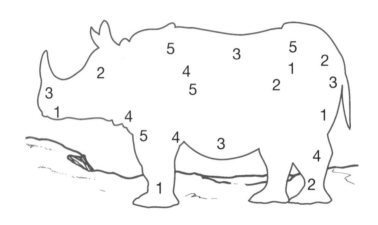

第 **27** 題

問號要換成「＋、－、×、÷」中的哪幾個符號，才可以讓下面的算式成立？每種符號不限用一次。

第 28 題

依著箭頭方向前進，請問最長的路徑會經
過多少個方塊？

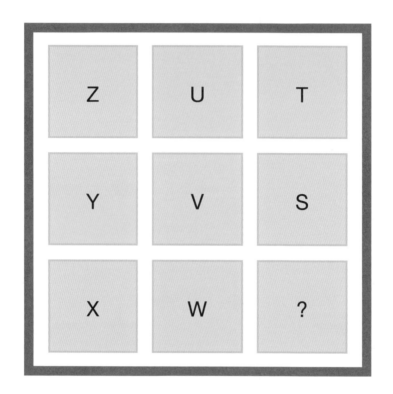

第 29 題

以上方格中的字母是依某個規則排列，
問號應該是A、R、Q當中哪個字母呢？

第 30 題

問號應該是哪個數字呢？（提示：你無法從同一
區塊的數字關係中得到答案。）

第 31 題

下面的數字之間有某種關聯，問號應該
是哪個數字呢？

12	21	36	63	45	?

第 **32** 題

從中央的那個圓圈中的數字「2」開始移動,只能經過相連的圓圈。將經過的3個數字與起點的「2」加起來,加起來等於12的路徑有幾條?

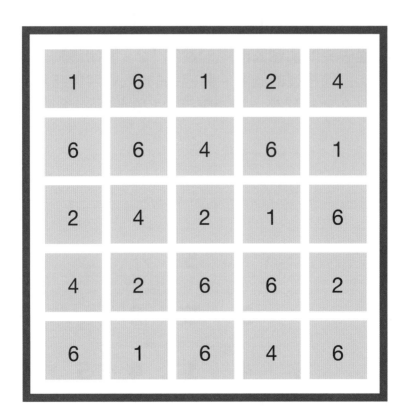

1	6	1	2	4
6	6	4	6	1
2	4	2	1	6
4	2	6	6	2
6	1	6	4	6

第 33 題

用4條線將以上方塊分成數個區
域，讓每個區域的數字和都相同，請問要如何劃分呢？

第 **34** 題
哪幾個方塊裡有相同的數字呢？

	A	**B**	**C**	**D**
1	2 3 1	1 3 1	2 1 2	1 3 6
2	4 2 4	6 4 5	2 2 2	3 4 2
3	3 3 4	6 3 1	5 6 5	1 1 1
4	3 3 3	2 4 2	3 4 1	5 5 5

第 35 題

問號應該是哪個數字呢？

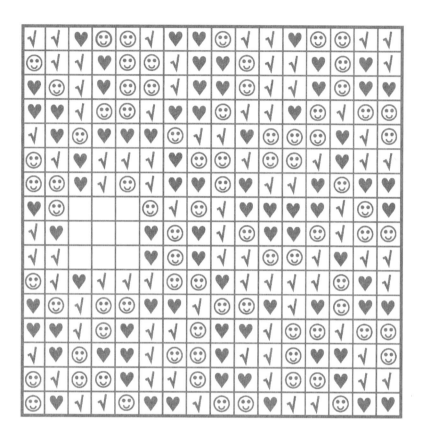

第 36 題

上面方格中的符號是依某個規則排列，空白區域
應該是哪些符號呢？

第 **37** 題

在這個圖中可以找到幾個矩形呢？注意：正方形也是一種矩形。

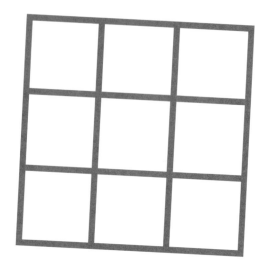

第 **38** 題

根據以下這些數字的邏輯，問號應該是哪個數字呢？

第 39 題

在空格中填入數字,讓每一列或每一行的數字加起來都相同,對角線的數字加起來也相同。請問會用到哪兩個數字呢?

3		3	0	3
	3	3	3	
3	3	3	3	3
	3	3	3	
3		3		3

第 40 題

問號應該是哪個數字呢？

第41題

計算機上的數字除以一個二位數,結果等
於11,請問這個二位數是什麼呢?

第 **42** 題

將上圖的每片蛋糕重新組合成一個完整的生日蛋糕，過生日的人是幾歲呢？

第 **43** 題

要摧毀這艘太空船，必須先找出一個數字，它
是個位數，而且太空船身上的每個數字都可以
被它整除，請問是哪個數字呢？

第 **44** 題

根據下面這列數字的關係，問號應該是哪個數字呢？

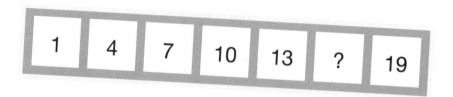

| 1 | 4 | 7 | 10 | 13 | ? | 19 |

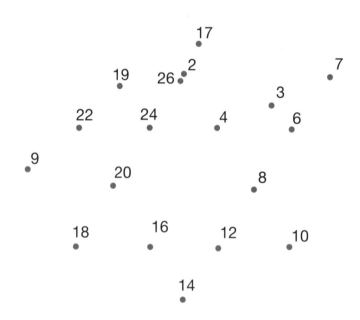

第 **45** 題

如果從最小的偶數點開始，依序將所有的偶數點
連起來，最後會出現什麼呢？

第 46 題

問號應該是哪個數字呢？

	1	2	3	4
A	9	15	9	1
B	6	11	3	13
C	4	5	2	12
D	7	5	1	8

```
   4B      3B      3D      1D      1A      4C
┌──────┬──────┬──────┬──────┬──────┬──────┐
│      │      │      │      │      │      │
└──────┴──────┴──────┴──────┴──────┴──────┘
   4A      1C      2C      3A      4D      2B
```

第47題

每個空白方格的上面和下面都有一個提示，每個提示
對應到上面表格某個位置的數字，例如1A代表第一行
第一列A的數字9。從上下提示挑選6個正確的數字填
入方格中，讓這些數字形成一連串有規律的數列。

第 48 題

下面哪個圖形不是出自同一個方塊呢？

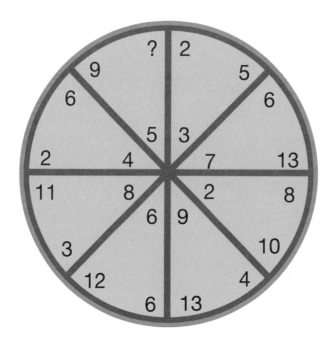

第 49 題

從圓形每個區塊內數字的關係，找出問號
應該是哪個數字。

第50題

問號應該是哪個數字呢？

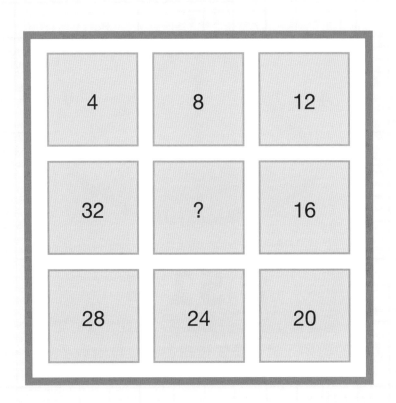

4	8	12
32	?	16
28	24	20

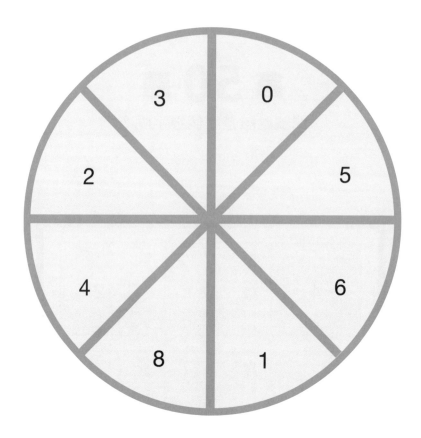

第 51 題

每一個區塊上都有一個數字，找出3個相加等於
13的數字，會有多少種組合呢？每個數字可以
重複使用，順序不同但數字相同者不算。

1	2	3	4	5
3			1	2
		?		

第 **52** 題

將1〜5的數字填入方格中，每行、每列與對角線
上的數字不重複，問號應該是哪個數字呢？

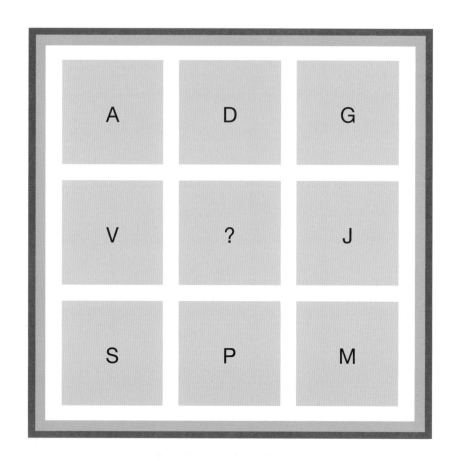

第53題

問號應該是Y、D、J當中的哪一個
字母呢？

第 54 題

這裡有個特別的保險箱，每個按鍵都需要按一次，而且每個按鍵都必須要按到，按鍵上的英文字母與數字是用來提示下一個按鍵位置。例如「1i」代表下一個按鍵是往內移動一格，「1o」代表下一個按鍵是往外一格，「1c」代表下一個按鍵是按順時針方向移動一格，「1a」代表下一個按鍵是按逆時針方向移動一格。在所有的按鍵中「F」代表終點，請問要從哪一個按鍵開始，才能走到「F」？（提示：請找最外圈的按鍵。）

8	4	4
3	1	2
7	2	5
6	5	1
9	?	3

第 55 題

在上面的表格中，中間的數字和左右的兩個數字
有關係，問號應該是哪個數字呢？

第 56 題

由左下的數字2移動到右上的數字3，只能往上與往右
移動，不能對角線移動，將經過的9個數字加起來，
最大會是多少呢？？

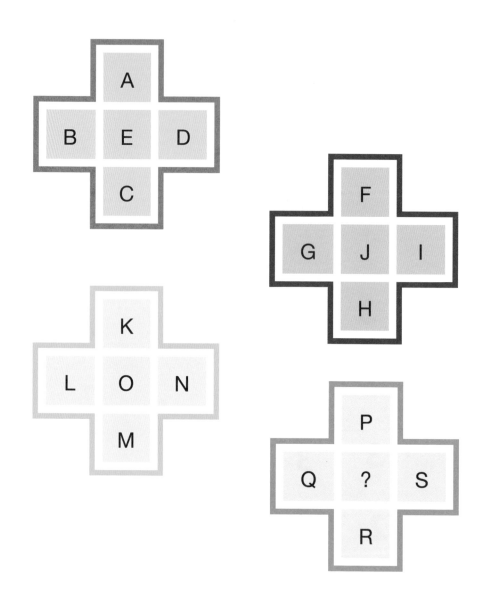

第 57 題

上面的方格中，字母都是按照某個規則排列，
問號應該是B、T、K當中的哪一個呢？

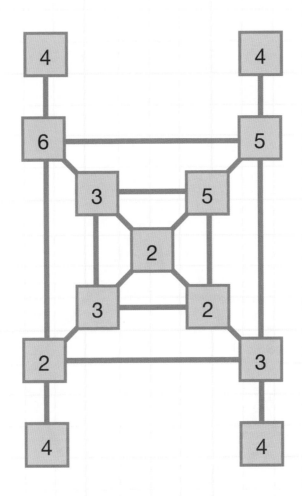

第 58 題

從任一個角落的數字開始沿著線往中央
前進，將最先遇到的4個數字和開始的
數字相加，最大會是多少呢？

第 **59** 題
問號應該是哪個字母呢？

第60題

圓形每個區塊的數字都依照某個規則產生，
問號應該是哪個數字呢？

第**61**題

上方的方塊中，有哪個和其他
方塊不是同類？

第 62 題

如果仔細看，會發現這個圖中的數字是依照
某種規則標示，問號應該是哪個數字呢？

LEVEL 3

入門篇第三級

第1題

下面的圖形是依照某項規則產生，
請問哪一個圖形不符合規則呢？

21	63	42

?

28	56	14

第**2**題

在中間的方塊中填入一個大於1的數字，其他方塊內的數字都可以被這個數字整除，問號應該是哪個數字呢？

第 **3** 題

正方形中央的數字和角落的數字有關，
問號應該是哪個數字呢？提示：試著從
正方形對角的數字開始計算。

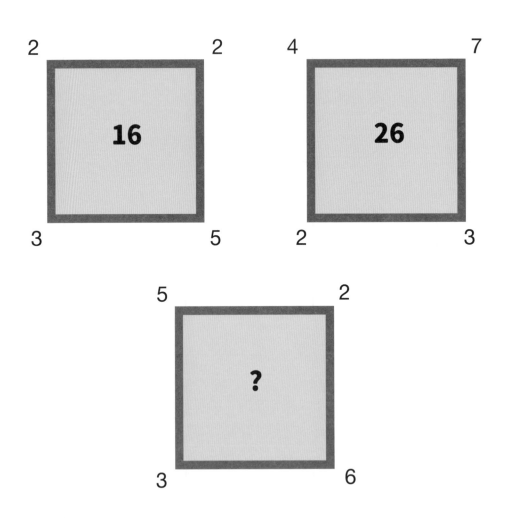

4	54	5
3	63	6
7	27	2
9	19	1
8	?	2

第 4 題

上方表格中中間的數字和左右的兩個數字有關，
問號應該是哪個數字呢？

第 5 題

由左下的數字8移動到右上的數字7，只能往
上和往右移動，將經過的9個數字加起來，
最小會是多少呢？

2	3	5
13	11	7
17	19	?

第 **6** 題

上面的數字是依照某個規則產
生，問號應該是哪個數字呢？

第 **7** 題

從任一個角落的數字開始沿著線往中央前
進，將經過的前4個數字與起點的數字相加
後，等於21的有幾條路徑呢？

第 8 題

圓形中每個區塊都依照某個規則產生，
問號應該是哪個數字呢？

第 9 題

下圖的數字有某種關連，問號應該
是哪個數字呢？

提示：答案和同一列的
數字有關。

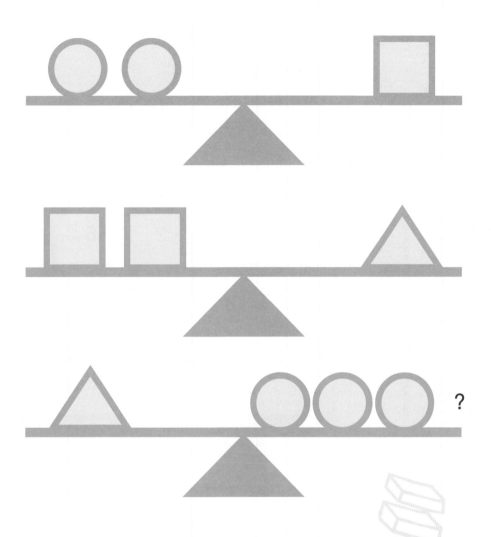

第 **10** 題

上面每個天平兩端的重量都相等，根據這些
圖形的邏輯關係問號要換成方形、圓形，還
是三角形，才能使第三個天平維持平衡呢？

第 11 題

A、B、C三組數字，哪個是下面方形中
缺少的部分呢？

4	8	3	2	6
8	5	3	7	9
3	3	2	4	8
2		4	9	3
6		8	3	7

A	B	C
5 3	7 9	4 2

4.30.52

6.35.59

8.40.06

?

第 12 題

錶面上的時間是依照某個規則產生，請問
最下方的錶應該是幾點幾分幾秒？

第13題

這裡有個特別的保險箱，每個按鍵都需要按一次，按鍵上的英文字母與數字是用來提示下一個按鍵位置。例如，「1i」代表下一個按鍵是往內移動一格，「1o」代表下一個按鍵是往外一格，「1c」代表下一個按鍵是順時針移動一格，「1a」代表下一個按鍵是逆時針一格。在所有的按鍵中「F」代表終點，請問要從哪一個按鍵開始，才能走到「F」？（提示：請找最內圈的按鍵。）

第 **14** 題

問號應該是哪個英文字母呢？

第 15 題

這個圓形中每個區塊的數字總和都相同,每一圈的數字總和也相同,空白處應該是哪些數字呢?

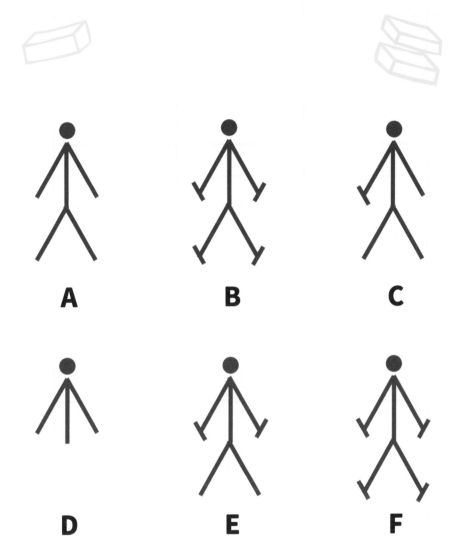

A B C

D E F

第 **16** 題

上面哪個火柴人和其他火柴人
不是同類？

第 17 題

以下的圖形是依照某個邏輯產生，請問
哪個圖形和其他圖形不是同類？

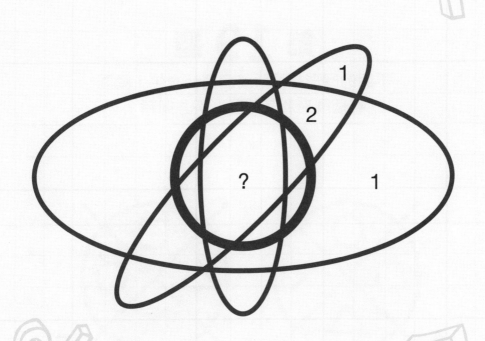

第 18 題

上圖的數字是依照某個規則標示，問號
應該是哪個數字呢？

第 19 題

下面的圖形是按照某個邏輯產生，請問
哪個圖形和其他圖形不是同類？

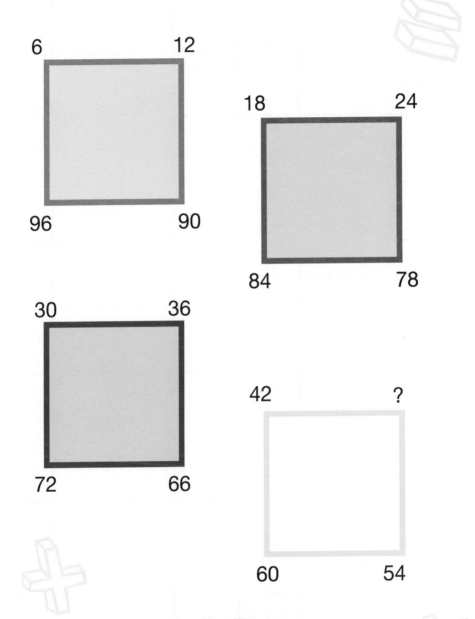

第 20 題

這些方塊的角落數字互有關聯，問號應該
是哪個數字呢？

第 **21** 題

下方的火柴人後面，接的應該是
A、B、C哪一個火柴人呢？

第 **22** 題

將上圖的每片蛋糕重新組合成一
個完整的生日蛋糕，請問過生日
的雙胞胎是幾歲？

第23題

下面哪個圖形和其他圖形不是同類？

152

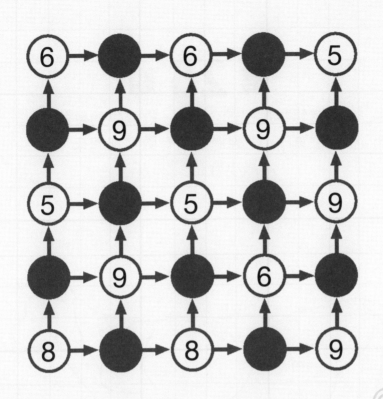

第 24 題

請從上圖左下的「8」移動到右上的「5」，每個紫色圓形代表「-4」，就是每遇到一個紫色圓形就要減去4，將經過的5個數字與紫色圓形加起來，最小會是多少？可以得到最小數字的路徑有多少條呢？

第 **25** 題

從這隻牛尾巴的位置A，經過牛的身體
到位置B，把經過的所有數字加起來，
最小會是多少？

第 26 題

　　小氣財神史古基並不是個傻瓜，他收集燒完
剩下的蠟燭底部，把它們熔化後再製成新的蠟
燭，每4個蠟燭底部可以製成一支新的蠟燭。
假設有48支全新的蠟燭，燃燒完後可以再製成
多少支蠟燭？ 請注意：這題並不是表面上看
起來的那麼簡單，你一開始的答案只對了一部
分，必須再想一想才能找到正確答案。

第 27 題

這個圓形的每個區塊都有一個數字，找出
4個相加等於14的數字，會有多少種組合
呢？每一個數字可以重複使用，順序不同
但數字相同者不算。

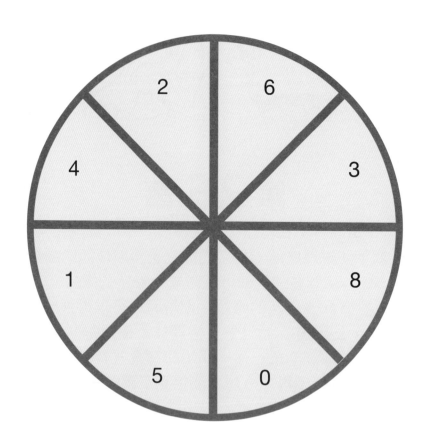

第 **28** 題

問號要換成「+、-、×、÷」中的哪幾個符號，才可以讓下面的算式成立？每種符號不限用一次。

| 4 | ? | 5 | ? | 3 | ? | 8 | | = | 24 |

第 **29** 題

問號應該是哪個數字呢？

3	9	?	17

1 2 4 5 6 7 8 9

第 30 題

問號應該是哪個數字呢？

提示：先從每個三角形頂端的數字開始，找出它們和左上三角形內數字的關係。

第 **31** 題

問號應該是哪個數字呢？（提示：
從2、3、4的乘法表中去找。）

8	1	3	4
6	2	3	1
9	4	2	3
5	1	3	?
A	**B**	**C**	**D**

第 **32** 題

D行的數字跟同一列A、B、C行的數字有關聯，
問號應該是哪個數字呢？

第33題

下圖每一個符號代表一個數字，每行或每列相加的總和，等於該行或列旁邊的數字，問號應該是哪個數字呢？

第 **34** 題

每個圓形內的數字都依照某個規則
產生,問號應該是哪個數字呢?

第 35 題

在維納斯星球上，共有1V、2V、5V、10V、20V、50V
等6種幣值的錢幣。一個維納斯人在銀行存有總金額為
2,349V的5種錢幣，且數量相同，請問他有的是哪5種錢
幣？數量是多少？

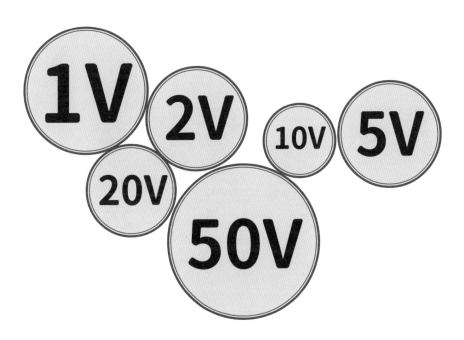

第 36 題

圓形裡的哪一個數字和其他數字不是同類？

第 **37** 題

一個製瓶工廠可將回收的舊瓶子熔化後再製成新瓶，3個舊瓶子回收後可再製成一個新瓶子。假設一開始這工廠有279個舊瓶子，最終可以製造出多少個新瓶子呢？ 請注意：新瓶子使用後可以回收再製成另一批新瓶子，你必須要把這些情況產生的新瓶子算在一起，直到最後沒有足夠的瓶子可回收再製。

| 2 | 4 | 7 | 14 | 17 | 34 | 37 | ? |

第 **38** 題

「37」之後應該接哪個數字呢？

第 **39** 題

下面的圖形中可以找到多少個正方形呢？

（大小不拘）

第 **40** 題

圓形裡面哪一個數字和其他數字不是同類？
是102、131，還是72？

第41題

如果要用直線將熊分割成數個區域，每個區域中必須有1、2、3、4、5、6這6個數字，最少需要幾條線呢？

第42題

依著箭頭方向前進，請問最長的路徑會經過幾個方塊？

| 2 | 7 | 8 | 13 | 14 | 19 | 20 | 25 | ? |

第 **43** 題

「25」之後應該接哪個數字呢？

2	9	5	5	1	6
4	8	1	9	5	2
7	3	6	2	7	8
6	3	7	1	7	3
1	8	2	8	3	4
9	5	4	4	6	9

第 **44** 題

將以上方塊分成形狀相同的4個區域,每個區域
的數字總和都相同,請問應該怎麼劃分呢?

第 45 題

「22」之後應該接哪個數字呢？

| 1 | 4 | 8 | 11 | 15 | 18 | 22 | ? |

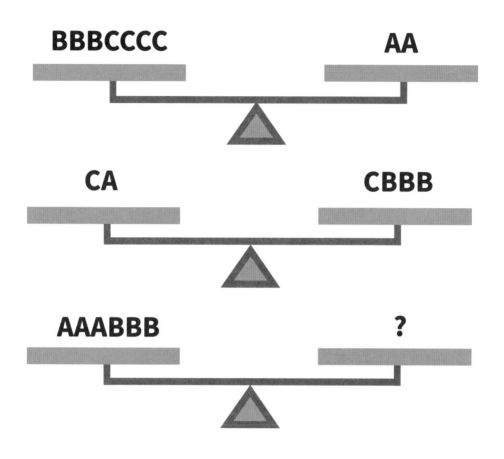

BBBCCCC　　　　　**AA**

CA　　　　　**CBBB**

AAABBB　　　　　**?**

第 **46** 題

第一與第二個天平兩端重量是相同的，要在第三個
天平加上多少個「Ｃ」，才能使它維持平衡？

A　　D

J　　G

A　　E

M　　I

A　　F

?　　K

第 47 題

問號應該是哪個字母呢？

提示：每一個正方形外的字母，是照英文字母順序，跳過一些字母後，依序產生。

第 48 題

下面方格內的字母間有某種邏輯關係，問號應該是
哪個字母呢？是P、F，還是R？（提示：把字母轉
換成數字看看。）

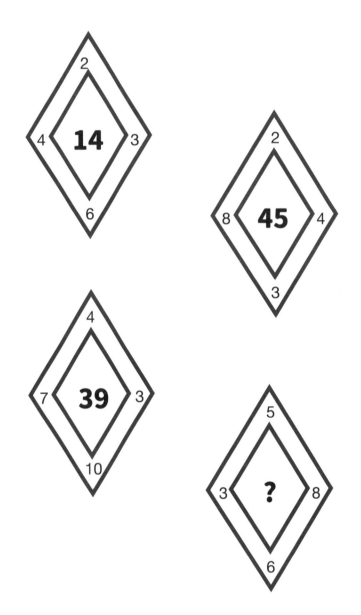

第 49 題

菱形4個角上的數字經過加、減、乘計算後會等於
菱形中心的數字，問號應該是哪個數字呢？

哪幾個方塊裡有相同的數字呢？

	A	B	C	D	E
1	4 7 4 8	2 2 1	1 3 8 9	1 5 9 3	7 7 1 8
2	3 1 2	8 8 8 8	4 3 2 1	3 3 4 4	2 3 9 1
3	8 2 1 4	5 6 8 7	3 9 4 5	9 9 9 9	6 7 8 7
4	5 6 6 5	2 3 3 3	7 1 8 7	5 5 6 1	1 5 2 3
5	1 7 7 8	9 8 2 1	6 7 6 7	6 4 1 5	4 4 2 2

第 51 題

圖中的空白方格只能用兩個數字填滿，
使每行的數字相加都等於25，問號應該
是哪個數字呢？

第 52 題

應該按哪個鍵,才能讓計算機螢幕上的
數字變成17呢?

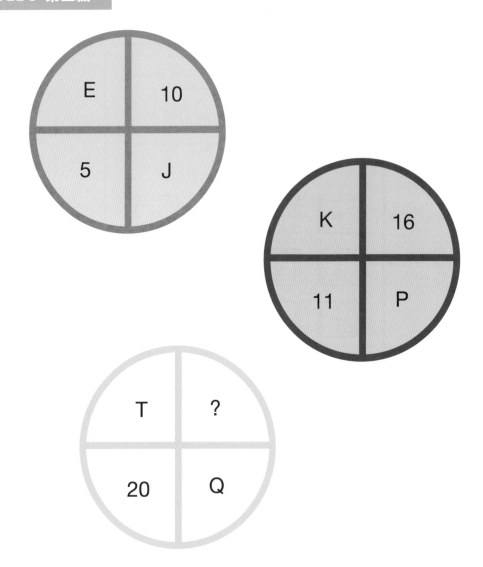

第 **53** 題

上方每個圓形中的字母與數字互有關聯，
問號應該是哪個數字呢？

第 **54** 題

下面哪個方塊和其他方塊不是同類？

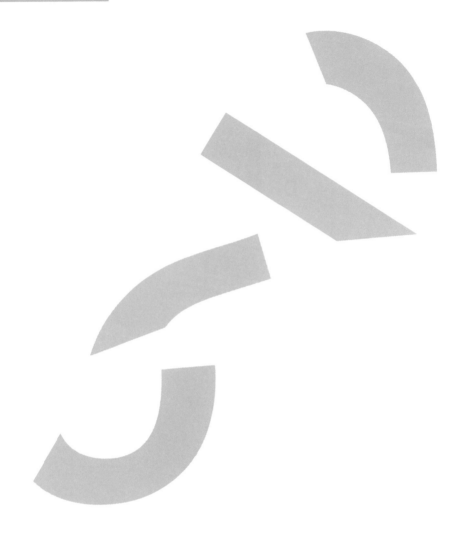

第 55 題

將上方圖形複製重組後，會得到哪個
數字呢？

第 **56** 題

要摧毀這艘太空船,必須先找出一個數字,該數字的平方會等於太空船上所有數字的總和,請問是哪個數字呢?

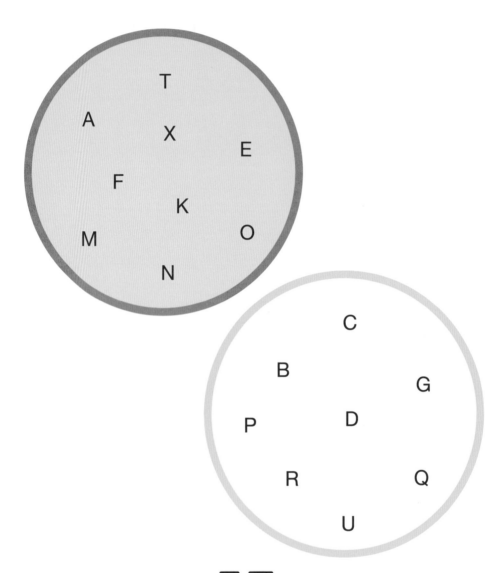

第 57 題

上面兩個圓圈內的字母各有某種共
同點，左上圓圈的哪個字母應該移
到右下的圓圈裡呢？

第 58 題

下面方格裡的字母有著某種關聯,問號
應該是哪個字母呢?(提示:把字母轉
換成數字看看。)

B	G	L
C	H	M
E	O	?

第 59 題

從三角形內外數字間的關係,找出問號
應該是哪個數字。

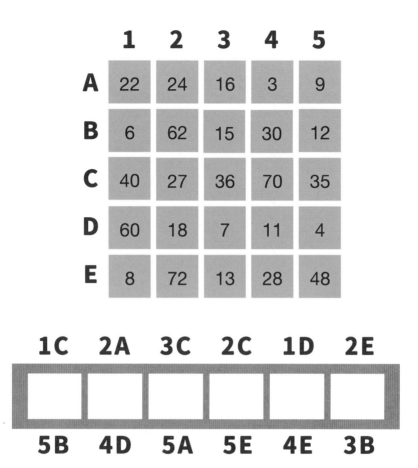

	1	**2**	**3**	**4**	**5**
A	22	24	16	3	9
B	6	62	15	30	12
C	40	27	36	70	35
D	60	18	7	11	4
E	8	72	13	28	48

1C　**2A**　**3C**　**2C**　**1D**　**2E**

5B　**4D**　**5A**　**5E**　**4E**　**3B**

第 **60** 題

每個空白方格的上面與下面各有一個提示，是對應
到上面表格某個位置的數字，例如1A代表行1列A
的數字22。從上下提示挑選6個正確的數字填入方
格中，讓這些數字形成一連串有規律的數列。

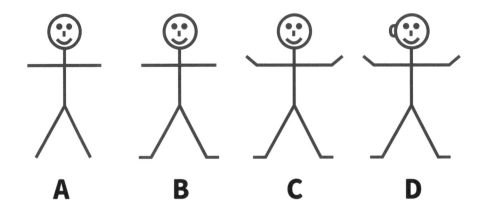

第61題

上面的火柴人是依照某個規則依序
產生,其中哪個火柴人和其他火柴
人不是同類呢?

2

4 0

?

5 1

3

第62題

星星六個角上的數字都有某種關
聯，如問號為整數，最小應該是哪
個數字呢？

解答

第1題

55。

將最後兩個數字加起來。

第2題

第3題

A。

由最左上方第一格往下的排列順序是：兩個上半圓、4個右半圓、3個下半圓、兩個左半圓，依此重複。從左上第一格往下依照這個順序排列，每行結束後再從下一行的第一格接續。

第4題

12。

第5題

D。

所有的圖形都是三條線構成。

第6題

一個鎚子

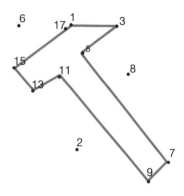

第7題

2。

第8題

E。

第9題

A。

每個字母代表一個數字，就是它在26個英文字母的位置，在每一行將最上面的數字減去中間那行的數字，會等於最下面的數字。

第10題

4。

將每個區塊外緣的兩個數字相乘，得出的數字等於（以順時針往前）第二個區塊中心的數字

第11題

4。

數字代表有多少個方形交集於此。

第12題

3。

第13題

15。

其他球上的數字都是質數。

第14題

8。

從H開始,依順時針方向,將第一個字母代表的數字減去第二個字母代表的數字,所得的數字就填入下一個角落的數字。

第15題

3。

第16題

1。

每排的數字總和為9。

第17題

6。

每個數字代表前後字母在英文字母順序上相隔幾個字母。例如A跟G相隔5個字母,T跟A相隔就是6個字母。

第18題

21。

把三角形的三個角數字相加就是下一個三角形中間的數字,而三角形D的3個數字相加,就是三角形A中間的數字。

第19題

6+7+11÷3×2+5-12=9

第20題

19。

第21題

6。

把A、B、C行上橫向的數字相加,就等於D行的數字。

第22題

6.05.51。

每個錶的時間都是前一個的小時數增加1,分鐘數除以2,秒數數字左右調換 。

第23題

11。

第24題

20。

從每個區塊最左上的數字開始,以順時針方向往下,每個數字是前一個數字乘以2。

第25題

D。

其他的圖形都分割成相等的兩部分。

第26題

2。

第27題

8。

第28題

I。

同一列每格裡的字母之間,都間隔兩個字母。

第29題

2V、5V、10V三種錢幣各5個。

第30題

5。

第31題

1個菱形。

第32題

G。

火柴人是依以下順序:在身體加兩根、移除1根、加3根、移除兩根、加4根、移除3根

第33題

27。

圓A每區塊的數字平方,等於圓B同一位置的數字,而圓A數字的3立方,就是圓C同一位置的數字。

第34題

18。

第35題

6.45。

分針分別往後移動15、30、45分鐘;時針分別往前移動3、6、9小時。

第36題

10。

先將每個字母換成數字(依照它們在所有英文字母的位置),然後從字母E開始,每次增加1、2、3、4、5,然後再回到增加1、2、3、4、5……當數字到26後,就再回到1(A)開始

第37題

從左上的方格,往右橫向開始,順序是2個加號(+)、3個減號(-)、2個除號(÷)、3個乘號(×),以順時針方向往下以螺旋形往前。

第38題

27。

2+3=5+4=9+5=14+6=20+7=27
(數列規則是:加3、加4、加5、加6、加7。)

第39題

上半圓是「+」和「-」,下半圓是「-」和「-」。

第40題

4。

第41題

D與L。

第42題

14。

第43題

「×」、「2」和「=」三個鍵。

第44題

第45題

19。

從D開始，先將字母換成數字（就是該字母在所有英文字母的順序位置），以順時針方向，每個星星角的數字加3。

第46題

7。

第47題

14。

將每個三角形左下角的數字乘以頂端的數字，再減去右下角的數字，結果就等於三角形中心的數字。

第48題

39。

✳等於9，✔等於6，✚等於3，○等於24。

第49題

D。

大的字母順時針轉90度，小的字母順時針轉180度。

第50題

14。

第51題

8。

1+1=2，1+2=3，2+3=5，5+?=13，故得8。

第52題

1A 和3C

第53題

Q。

依照英文字母的順序，圓形的每格字母分別是間隔一個、兩個、3個、一個、兩個、3個⋯⋯以此重複。

第54題

1。

第55題

4。

第56題

F-B+J-B=L

第57題

15。

從方格左上角的數字開始,以順時針方向,將方格角落的數字加上左上角的這個數字,最終就會得到方格中間的數字,例如7+7=14 +7=21+7=28+7=35。

第58題

一、一、×

第59題

C。

其他圖形中兩個小型圖形皆有和大型圖形交錯。

第60題

11。

將每個十字圖形外圍方格的數字加起來,總和就等於斜對角十字圖形中央的數字。

第61題

D。

除了D之外,其他的圓都被分割成3部分。

第1題

15

第2題

2。

每個區塊內的數字總和都是12。

第3題

C。

符號填入方格的順序是+、-、×、÷,方向是從第一列開始,每一列結束後往下移到下一列,以「Z」字形來回填滿所有方格。

第4題

23。

第5題

5。

第6題

10。

第7題

3。

數字所在位置有3個圖形交集於
此。

第8題

5。

第9題

第四行的2S。

第10題

3。

每個正方形從左上方開始，依順
時針方向，每個數字依序加2。

第11題

W。

第12題

45分鐘。

第13題

上方外圈的數字是8，下方外圈數
字是3，內圈的數字是5。

第14題

1V、2V、5V、10V各17個。

第15題

7。

把A、B、C各行的數字加起來就
等於D行的數字。

第16題

16。

方形中央的數字等於方形外數字
相加的總和。

第17題

4。

由上而下，每個橫排的數字總和
都增加1。

第18題

E。

其他方塊的兩個面都有4種不同
的符號。

第19題

10。

第20題

I。

將每列左邊與中央列的字母依照它們在英文字母的順序，換成數字相加，相加得到的數值再換成字母，填入右邊方格。

第21題

22

第22題

長針指向4，短針指向5。下一個時鐘的時針與分針都往前進一格。

第23題

A。

第24題

20。

第25題

6。

第26題

3。

第27題

依序為：除號、加號、加號。

第28題

16。

第29題

R。

從Z開始，沿直行往下前進，到底再移到隔行往上，到頂再移到隔行往下，依英文字母順序逐格倒退。

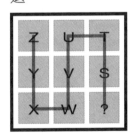

第30題

40。

每個區塊外緣的數字相乘，結果等於對面區塊裡中心的數字。

第31題

54。

每兩個方格的數字關係是個位數與十位數相互對調。

第32題

6。

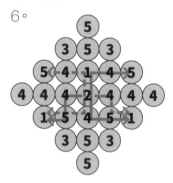

第33題

1	6	1	2	4
6	6	4	6	1
2	4	2	1	6
4	2	6	6	2
6	1	6	4	6

第34題

3B與1D。

第35題

8。

相對的兩個角的數字總和是8。

第36題

從最右上的格子開始往下,圖案是依照以下順序:兩個打鉤、一個愛心、兩個笑臉、一個打鉤、兩個愛心、一個笑臉,依此重複,以螺旋往內的方向填入所有的方格中。

第37題

36。

第38題

6。

4個三角形左下角的數字依序是1、2、3、4,同樣的右下角數字依序是5、6、7、8,最後回到三角形頂點,4個頂點的數字是9、10、11、12。

第39題

0與6。

第40題

14。

上下方格的數字相加的總和，以及右邊方格的數字除以左邊方格的結果，兩個都等於中央方格的數字

第41題

12。

第42題

21。

第43題

2。

第44題

16。

每格數字增加3。

第45題

星星。

第46題

12。

將上方方格的數字與右下方格的數字相加，就會等於左下方格內的數字。

第47題

1、3、5、7、9、11。每格數字增加2。

第48題

B。

第49題

14。

將每個區塊外緣的數字相減，就等於中心的數字。

第50題

87。

只有它不是質數。

第51題

8。

第52題

4。

第53題

Y。

從左上方格開始往右，依順時針
方向、螺旋形前進，每進一格，就
依英文字母順序跳過兩個字母。

第54題

1i。

位於4a和3c之間。

第55題

6。

將最左邊的數字減去最右邊的數
字，就等於中間的數字。

第56題

41。

第57題

T。

以螺旋形的方式將字母依順序
填入十字方格中即是。

第58題

23。

第59題

F。

星星對角是英文字母中位置相
連的兩個字母。

第60題

1。

依順時針方向，從右上開始，每
個區塊的數字總和加上1，就是下
一個區塊的總和。

第61題

D。

只有D是沒有一個面有相同的兩
個符號。

第62題

3。因為有3個圖在此重疊。

Level 3

第1題

E。

每一個圖形依序會多一條線，所
以E應該有5條線。

第2題

7。

第3題

36。

將四方形對角線的數字相乘，再相加就是答案。

第4題

28。

每列左右端的數字合在一起就是中間的數字，但位置要調換。

第5題

50。

8、5、6、5、4、2、5、8、7。

第6題

23。

由2開始依序填質數，答案為23。

第7題

4。

第8題

3。

相對的兩個區塊有相同的數字總和。

第9題

9。

每列右端的數字等於該列其他3個數字的總和。

第10題

一個圓形。

方形是圓形重量的兩倍，三角形是方形重量的兩倍，所以三角形是圓形的4倍。

第11題

B。

第一行和第一列的數字是相同的，第二行和第二列的數字也是相同，以此類推其他行列。

第12題

10.45.13。

小時的數字是往前進2小時、分鐘的數字是往前進5分鐘，秒數的數字是往前進7秒。

第13題

1c。

第14題

K。

依照字母順序，K 是下一個全由直線組成的字母。

第15題

9。

第16題

C。

它是由奇數個圖案組成，其他的都是偶數。

第17題

C。

每個圖形依序是順時針轉90°，但C違反這個規則。

第18題

4。

有4個圖形重疊於此。

第19題

C。

C圖中的方形和三角形的順序是錯的。

第20題

48。

在正方形上方的數字是從左到右增加6，下方的數字是從右到左增加6。

第21題

C。

下一個火柴人將增加一個圖案。

第22題

14。

第23題

D。

它沒有將正方形分割出三角形。

第24題

13，一條路徑。

8-4+5-4+5-4+6-4+5=13

第25題

31。

5、1、2、1、1、2、2、4、6、7。

第26題

15。

48支舊蠟燭可以製成12支新蠟燭，當這12支蠟燭用過後，又可以再回收製成3支新蠟燭。

第27題

23。

第28題

加號、除號和乘號。

第29題

13。

三角形底部的兩個數字相加等於頂端的數字。

第30題

14。

每個三角形頂端的數字相加等於第一個三角形中央的數字，每個三角形左下角的數字相加等於第二個三角形中央的數字，每個三角形右下的數字相加等於14。

第31題

32。

從最上方以順時針方向，每個區塊外緣的第一個數字是每次增加2，第二個數字是增加3，中心的數字是增加4。

第32題

1。

A減B減C等於D。

第33題

30。

第34題

2。

每個圓形內的數字總和都是8。

第35題

2V、5V、10V、20V、50V，這5種錢幣各27個。

第36題

54。

其他的數字都是平方數。（例如：2×2=4，3×3=9，7×7=49，9×9=81）

第37題

139。

每一階段回收再製的新瓶子,當它破損成舊瓶子時,又可再回收製成新瓶子,如此一直重複到沒有足夠的舊瓶子為止。計算每一階段回收再製:279÷3=93,93÷3=31,31÷3=10……餘1,10÷3=3……餘1,3÷3=1。將前面兩次剩下的瓶子跟最後這1個湊成3個瓶子,所以可以再回收一次:3÷3=1。把每階段產生的新瓶子加起來:93+31+10+3+1+1=139。

第38題

74。

數字的規則是:乘2、加3、乘2、加3……等。

第39題

55。

25+16+9+4+1個正方形。

第40題

131。

它是唯一的奇數。

第41題

4。

第42題

17。

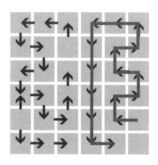

第43題

26。

數字的規則是: 加5、加1、加5、加1……等。

第44題

第45題

25。

數字的規則是：加3、加4、加3、加4……等。

第46題

16。

第47題

P。

第一個正方形外的字母是每往前就跳過兩個字母，第二個正方形是跳過3個，第三個正方形是跳過4個。

第48題

R。

先將每個字母依照它們在26個英文字母的位置，換成數字，然後每行前兩個數字相加就等於最下面一格的數字，最後再把數字換回字母。

第49題

33。

菱形上方的數字與右方的數字相加，再與左邊的數字相乘，最後再減去下方的數字，結果就等於中央的數字。

第50題

1E、4C、5A。

第51題

7。

第52題

平方根（√）。

第53題

17。

在每個字母上方或下方的數字，即代表該字母在26個英文字母中的位置。

第54題

C。

它是唯一一個沒有母音的方塊。

第55題

2。

第56題

13。

第57題

O。

左上方圓形中的字母都由直線構成，右下方圓形中的字母則是含有曲線。

第58題

Y。

先將每個字母依照它們在26個英文字母的位置，換成數字，然後每行最前面兩個數字數字相加，就等於下面最下面一格的數字，最後再把數字換回字母。Y是第25個字母。

第59題

30。

將三角形外的3個數字相乘就等於三角形內的數字。

第60題

12、24、36、48、60、72。

數字每往右一格增加12。

第61題

D。

下一個火柴人會多兩個圖案，但D只增加一個。

第62題

5。

這個星星所有對角的兩個數字加起來都等於5。

208